由楷书向行楷过渡

　　行楷作为楷书向行书的过渡字体,有其自身的书写规律。行楷既不同于一点一画、分布均匀规整的楷书,又有别于牵丝恣意、数字相连的行书;既像楷书一样容易辨认,同时也具有行书书写快捷的特点。因此,我们总结了以下由楷变行的基本途径,也是行楷的基本特征。

　　以下是行楷的七种快写技巧。

以楷为本,牵丝萦带

很多时候,行楷是在楷书的基础上快写形成的。牵丝萦带,使笔画连接更为自然。

以曲代直,变直为弧

所谓变直为弧就是将楷书中一些平直的笔画用弯曲的笔画代替,从而使运笔更加流畅快捷。

以转代折,减少停顿

在行楷的转折拐弯处,常用转笔代替折笔,变方折为圆转,以减少顿笔时间,从而加快行笔速度。

·举一反三·

行楷常用字·单字突破
XINGKAI CHANGYONGZI DANZI TUPO

以点代画，以短替长

 →

为了使行楷书写更加"率意"，常用点画来代替许多笔画，或者用短替长、以连代断、以少替多，使行楷笔势更流畅简洁。

顺逆并用，疾徐交替

 →

楷书运笔多顺势而入，节奏较为匀缓，起伏不大。行楷部分笔画的起笔因承上启下而逆势而入，顺逆兼用，急徐互参，相辅相成。

增减钩挑，画无定形

 →

行楷常常在收笔处顺势带出一些钩挑，或者省略一些钩挑，这些钩挑的增减因字而异，画无定形。

变繁为简，略具草意

正 → 正

书写行楷时，可适当加入一些草书笔法，即勾画出字的轮廓，合理引用草法，增强线条流动，以调节行楷字的行气。

·举一反三·

漂亮行楷的快写技巧

如何写好独体字

在练字的时候，你是否有这样的体会：笔画越少的字，结构越难写好。

独体字的字形是由横向、纵向与斜向笔画的组合方式决定的，形态变化多端。因此，对独体字外形轮廓的把握是写好独体字的关键。

第一课　长方形　扁方形

▼长方形

稍靠上　月

丿 刀 月

▶ 竖撇先竖后撇，中下方撇出，左上出钩
▶ 横短竖长，整体瘦长
▶ 两横连写，形似"3"字，稍靠上

呈长方形的字，整体宜修长、平衡、对称。

▼扁方形

皿

丿 冂 皿 皿

▶ 框形上宽下窄，整体扁宽
▶ 竖有间隔，两竖内斜
▶ 横长托上，注意上斜角度

呈扁方形的汉字不能写得瘦长，要上下紧凑，左右宽扁。

华夏万卷·让人人写好字

003

行楷常用字·单字突破
XINGKAI CHANGYONGZI DANZI TUPO

第二课　圆形　梯形

扫码看书写示范

▼ 圆形

女

→ 首撇笔画高昂，折角宜方，撇高点低
→ 长横伸展，中部略上凸
→ 整体大致呈圆形

人　夊　女

圆形结构的字，应将笔画向四周伸展到位，整体大致呈圆形。

女	女	女	女		女	女	女	
女	女	女	女		女	女	女	
女	女	女	女		女	女	女	

举一反三

| 水 | 毋 | 头 | 永 | 世 |

▼ 梯形

五

→ 首横与竖连写，横画距离相等
→ 两竖左斜，平分末横为三段
→ 末横长直托上

一　丆　五

书写梯形的字要注意上窄下宽，下面的笔画向左右伸展，不要写成正方形。

五	五	五	五		五	五	五	
五	五	五	五		五	五	五	
五	五	五	五		五	五	五	

举一反三

| 且 | 无 | 工 | 卫 | 丑 |

第三课　菱形　三角形

▼ 菱形

- 首撇勿长，短横右上倾斜
- 横画间距匀称，下横最长
- 竖画长直，交横画偏右位置

菱形的字上下两头小　中间大，书写时注意笔画上下左右要撑长。横写平，竖写直，重心稳健。

举一反三：个　牛　半　令　午

▼ 三角形

- 长横左低右稍高，略扛肩
- 竖钩平分横画，竖略右凸
- 形如倒三角形

三角形的字中间的笔画要端正，左右两边的大小大致均匀。

举一反三：上　止　可　下　甲

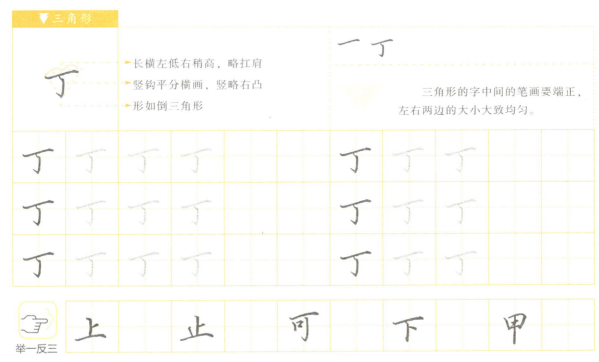

如何写好笔画重复的字

在行楷中,相同笔画重复出现时,牵丝连带怎样表现更和谐?相同笔画在长短、形态等方面有什么变化? 古法云"联撇恶排牙""雁不双飞",即指在笔画重复出现时需灵活变化,以体现行楷的书写快捷与变化多端。

第四课　重横　重竖

扫码看书写示范

▼重横

→ 上两横短,右上倾斜
→ 横画等距
→ 末横最长,平稳,以稳字形

一个字中如果有两个以上横笔,且横笔之间无点、撇、捺等笔画时,横笔间距要基本相等。

▼重竖

→ 竖间距相等
→ 中竖最短,末竖最长,整体呈放射状
→ 短撇、末竖附钩,意连下笔

一个字中如果有两个以上的竖笔,且竖笔之间无点、撇、捺等笔画时,竖笔间距要基本相等。

第五课　重撇　重捺

扫码看书写示范

▼ 重撇

- 首点高昂，居字正中，意连下笔
- 上横短，稍上斜，可与下点连写
- 三撇连写，末撇舒展，稍偏右

㇒ 亠 产 立 产 彦

带多个撇画的字，如果撇笔长短、指向完全一样，缺少变化，就会显得呆板、无生气。所以应注意要有变化。

举一反三：效　及　峻　炎　彬

▼ 重捺

- 外低内高
- 横画等距，中横不接右
- 点横分离，横折折撇短小，捺画一波三折

㇆ ㇇ ㇌ 艮 艮 退

字中出现重捺，要注意捺的变化，应有主有辅，保留主要捺笔，其他捺画改为反捺或长点。

举一反三：炙　逢　食　膝　余

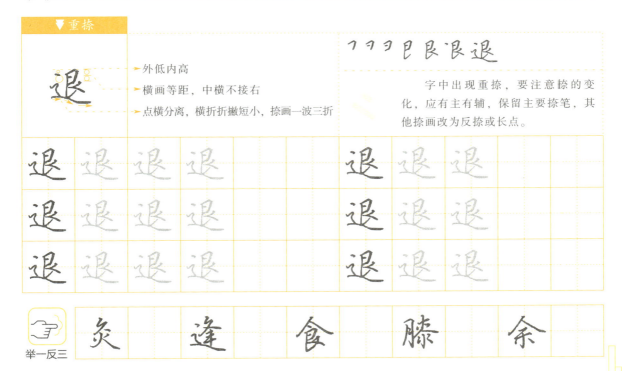

如何写好左右结构的字

著名书法家启功说过：写好字的关键是结构。合体字中左右结构的字最多，因此，写好左右结构的字尤为重要。

写好左右结构的字的方法有很多，这里主要是引导大家去观察汉字左右两部分的"胖瘦"关系和"高矮"关系，从而抓住字的书写比例，找准各部分的位置。

第六课　左辅右　右辅左

▼ 左辅右

叮

- 两竖内收，不封口，居左上
- 竖钩分横左短右长
- 钩身宜短促而坚挺

丨口口叮

左辅右时，以右部为主，左部宜高不宜低。

▼ 右辅左

如

- 撇长点短，横画左伸，右不出头
- 次撇略带弧度，与撇点呈合抱之势
- "口"居中部，两竖内收，不封口

く女女如如

右辅左时，则以左部为主，右部宜低不宜高。

第七课　左低右高　左高右低

扫码看书写示范

▼ 左低右高

▶左低右高，左小靠上，横竖连写
▶整体上收下放，中心紧凑，撇横连写
▶撇捺舒展，撇末回锋，撇高捺低

工𠂇巧攻

左低右高的字左部相对右部形体较小，左部一般居于左边的口上位置。

举一反三：功　吸　昨　听　吹

▼ 左高右低

▶左长右短
▶提画左伸，右部不可出头过长
▶左点低右点高

了孑孙孙

左高右低的字左部相对于右部较高，右面部分居中或稍偏上。

举一反三：却　切　打　郑　柯

第八课　左短右长　左长右短

扫码看书写示范

▼ 左短右长

- "山"小居左上,竖折右上倾斜
- 短撇、横撇连写,横撇左伸
- 撇捺舒展覆下,三横连写,末竖下伸

丨山屵屹峄峰峰

左部形短,右部形长,左部笔画少,靠左,居中或中上。

举一反三　喝　明　玲　珑　坡

▼ 左长右短

- 首撇短平,撇、点改作回折撇
- 左部收笔笔画右齐
- "口"部扁平,位置居中

丿二千千禾禾和

左部形长,右部形短,右部笔画少,靠左,居中或中上。

举一反三　仁　杠　扣　把　肚

第九课　左窄右宽　左宽右窄

扫码看书写示范

▼ 左窄右宽

- 两点呼应，右侧对齐
- 竖钩垂直向下，直挺有力
- "2"字符牵丝启右，撇捺交于竖钩中部

左窄右宽的字是由笔画较少的左偏旁和右边笔画较多的部分组成，其比例约为 1:2。

举一反三：除　浮　滴　憧　憬

▼ 左宽右窄

- 首横最短，撇折盖下，夹角宜小
- 横画匀称，取斜势
- 右部短竖可写作挑点

左宽右窄的字是由左边笔画较多的部分和右边笔画较少的偏旁组成，其比例约为 2:1。

举一反三：制　刻　影　引　鄙

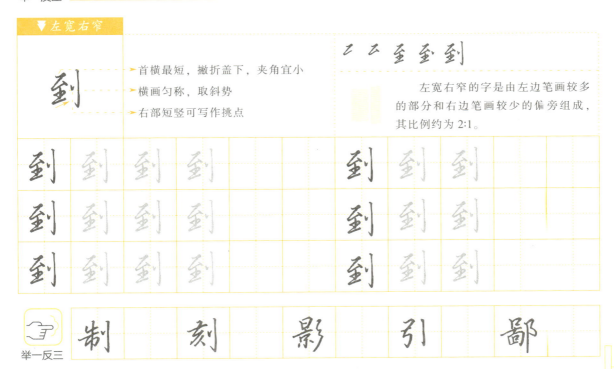

第十课　左右相等　左右同形

扫码看书写示范

左右相等

出头较少

鞋

→ 左右等宽
→ 多横连写等距，两"土"上下对正
→ 勿写成两个土线结

一十廿艹艹艹莽莽鞋鞋

左右相等的字左右两部分的高度差别不大，宽度各占字的二分之一，两边重心相等，保持匀称。

举一反三：躲　联　颗　豁　赖

左右同形

羽

→ 点、提连写，形似"2"
→ 左小右大，同形求变
→ 左高右低，左短右长

丁刁习羽

左小右大，左缩右放。相同的笔画书写时要有所变化，左部笔画往往简写，意带右部。

举一反三：从　林　朋　比　双

第十一课　左中窄右宽　左中右相等

扫码看书写示范

▼ 左中窄右宽

鸿

- 三点呈弧形，下两点相连
- 右部上窄下宽，折钩内包
- 末横向左伸展，注意揖让配合

丶氵江沪鸿鸿

要根据偏旁的结体特征来安排避让关系。如果右边写得舒展了，左部和中部的偏旁自然要收敛避让。

举一反三：啊　猴　附　储　瀚

▼ 左中右相等

御

- 双人旁两撇连写，竖画平分撇画
- 撇、横、横连写，注意收敛笔画
- 折钩内收，竖用悬针，位居右下

彳彳彳彳徂徸御御

有些左中右结构的字各部件处于势均力敌的态势，左中右三部分的占位就要基本相等。

举一反三：瑚　锹　街　椰　粥

第十二课　相向　相背

扫码看书写示范

▼ 相向

场（左部右对齐）

- 左部位居左上，横短竖长
- 右部上小下大，撇尖指向不一
- 折角圆转，钩画有力，指向字中心

一 土 圢 场 场

左右两部相向的字，两个部件的笔画要互相穿插避让，使字结构紧凑。

举一反三：劝　幼　组　的　释

▼ 相背

北

- 上横短小，提画有力
- 撇画短促有力，平分竖弯钩
- 竖长弯短，竖段略左凸

1 1 구 北

左右两部相背的字，两个部件间距不宜太宽，否则字形会显得分散。

举一反三：非　兆　犯　驰　服

如何写好上下结构的字

每个汉字都有重心，上下结构的汉字也不例外。独体字只有一个重心，而上下结构的汉字，每个部件都有一个重心，少则两个，多则两个以上。

因此，对上下结构的汉字来说，如何使两个甚至两个以上部件的重心保持在一条垂直线上，显得尤为重要。因为只有这样，整个汉字才能形成一个严密的整体，才能做到重心平稳。

第十三课　上小下大　上大下小

▼上小下大

▶ 字头两竖上展下收，横分竖画上长下短

▶ 撇画宜小，左伸，出头较短

▶ 竖弯钩往外伸展，转角圆润

一 艹 丷 艹 花 花

上部形扁，下部形大。要注意上下部的协调、疏密、松紧得当。

▼上大下小

▶ 多横连写，牵丝连带

▶ 下部改变笔顺，先写竖画，再写两连横

▶ 整体上宽下窄，上松下紧

二 子 开 刑 型

上部形大，下部形小，注意上下协调、疏密、高矮得当。

第十四课 上长下短 上短下长

扫码看书写示范

上长下短

- 上部左边一笔写成，折角宜小
- 右边借用草法，形似数字"3"，启带下部
- 末横稍长以托上部

上长下短，上面部分写得飘逸洒脱，以显示字的精神；下面部分凝重稳健，以迎就上部，显出字的端庄。

举一反三：基 唇 香 奠 尊

上短下长

- 字头宜小，起笔稍重，形似闪电
- "口"部扁平，上宽下窄
- 竖短弯长，转折自然

上面部分收紧，留出位置，以避让下方；下面部分舒展，以托住上部，使字更稳健。

举一反三：早 景 星 南 范

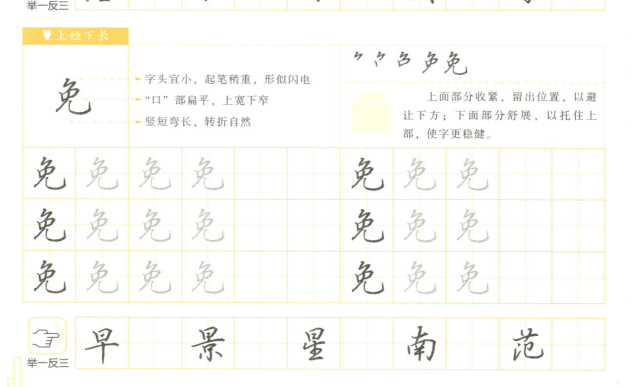

第十五课　上窄下宽　上宽下窄

扫码看书写示范

▼ 上窄下宽

一口日旦昆

- 两竖内收，左上不封口
- 横画短小，竖弯钩右展
- 牵丝连带自然，整体上收下展

上部紧收形窄，下部伸展形宽，上下部间隔、疏密适宜。

举一反三：昌　尖　朵　昂　参

▼ 上宽下窄

一三声夫表春

- 三横等距，中横最短
- 撇捺舒展，撇低捺高
- "日"部上靠，右竖稍长，"2"字符代替两横

上部宽大，以盖下部。上下关联呼应。上、下两部的开张、收缩因字而异。

举一反三：奉　奔　隹　雪　官

第十六课　上窄中下宽　上下窄中间宽

扫码看书写示范

▼ 上窄中下宽

一冂日旦晕晕

- "日"部扁平，两竖内收，不封口
- 横钩右上斜，中间略上凸，启带下部
- 横画等距，牵丝自然

上部紧收形窄，中下部伸展形宽，托举上部。上中下部间隔、疏密适宜。

举一反三：叠　萤　曼　蕉　莺

▼ 上下窄中宽

丿𠂉𠂉𠂉𠂉笁等等

- 字头左低右高，省略两点，牵丝连带
- 长横收笔牵丝引出下部
- 下部位置居右，点画靠左

中间部分有长横或撇捺等伸展笔画时，宜写宽，上、下部相对要写得窄一些。

举一反三：害　鸯　茶　塞　荠

如何写好包围结构的字

包围结构的字种类较多,不同的包围结构其处理方式也不同。书写包围结构的字,要重点处理好字的外框与被包围部分的关系。外框写大了,整个字就散了;外框写小了,整个字又紧了。外框宜写舒展,被包围部分则要大小适中。

第十七课 左上包 右上包

扫码看书写示范

▼ 左上包

- ▶ 首点居正,点横分离,与竖直对
- ▶ 字头斜撇写直,撇末附钩
- ▶ 竖笔附钩,意连下笔,捺在撇下起笔

一 亠 广 广 产 庁 庆 床

左上舒展,被包围部分稍靠右,以稳住重心。

▼ 右上包

- ▶ 撇画写长,与横折钩连写
- ▶ 被包部分稍居左,不封口
- ▶ 折画内收,转折自然

勹 勺 句

右上框舒展,被包围部分写紧凑,上靠,并稍微居左,以求平稳。

行楷常用字·单字突破
XINGKAI CHANGYONGZI DANZI TUPO

第十八课　上包下　下包上

扫码看书写示范

▼ 上包下

同
- 字形长方，左上不封口
- 左竖短右竖长，两竖平行
- 内部上靠，多用连写

丨冂冂同

上包下的字，字框端正，基本保持楷书字形，左右两个竖笔较长。

同 同 同 同　　同 同 同
同 同 同 同　　同 同 同
同 同 同 同　　同 同 同

举一反三：闪　闭　问　网　用

▼ 下包上

画
- 横画等距
- "田"两竖内收，整体稍扁
- 外框上开下合，竖画写短

一丆百百而面画

外框横画稍长，略向上凸，左右两边的竖画略短，上开下合，居整个字的中间。

画 画 画 画　　画 画 画
画 画 画 画　　画 画 画
画 画 画 画　　画 画 画

举一反三：凸　凶　幽　函　凼

第十九课　左包右　全包围

扫码看书写示范

▼ 左包右

区 不封口

- 上横短，下横长，两横平行
- 内部居中，注意笔顺
- 字框不宜窄，整体呈长方形，竖折回锋

一又区

首横稍短，末横稍长　外框呈环抱状，被包围部分居中。

举一反三：医　巨　匹　匠　匪

▼ 全包围

圈

- 左上、右下可不封口
- 两竖平行，右竖长于左竖
- 内部端正不宜大

丨门门冂冈冈圈圈

框形端正，框被包围部分居中，要写紧凑，使框中布白均匀。

举一反三：囚　图　团　囿　困

掌握字的间架结构

要想把字写漂亮，就要注意字形，掌握字的间架结构。什么叫间架结构？间架结构是指笔画搭配排列、组合的规律，研究的是如何将笔画、部件有机地组合在一起，使之形成造型优美的汉字。间架结构是一个字的框架、造型，框架搭建得好不好，关乎一个字的美感。

第二十课　点居正中　主笔突出

扫码看书写示范

▼ 点居正中

→ 点画居中，和竖在一条直线上
→ 改变笔顺，"王"字一笔连写
→ 末横写短，节省书写时间

首点居字顶部时，作为第一笔书写，收笔可连带下一笔，也可不连，位居中心线上，有画龙点睛之妙。

▼ 主笔突出

→ 左右对称
→ 两短竖内收，中横短小
→ 竖画突出，向下伸展

字中有一笔是主笔，其他的笔画为辅笔，主笔担当字的脊梁，是一个字的精神所在。

第二十一课　首点对竖　底竖偏右

扫码看书写示范

▼ 首点对竖

- 首点尖头起笔，笔末略向下回锋
- 点画不与竖相连，靠竖画上部
- 竖画位于中线，平分横画

一个字中间上有点画、下有竖画时，应点竖直对，即两个笔画的重心垂直相对。

举一反三：市　亲　帝　京　衷

▼ 底竖偏右

- 上部内收，首撇宜短，左上不封口
- 横画偏长，上斜，左长右短
- 底竖可悬针，出头较短

凡竖在下方的字，竖画不是全部都居中，或偏左，或偏右，偏右者多，偏左者少。

举一反三：才　可　乎　序　年

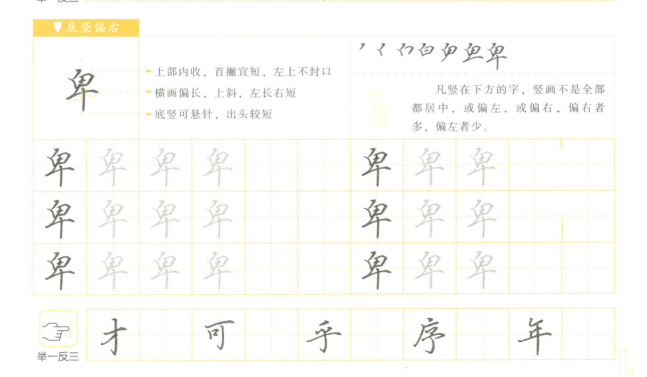

第二十二课　横长撇短　横短撇长

扫码看书写示范

▼ 横长撇短

- 首横稍长，撇画出头较短
- 撇画分横左短右长
- 出钩自然，两横连写用"2"字符

一ナオ有有

横长撇短的字横要写长，撇要写短，才能大小协调。

举一反三：万　右　布　ㄎ　希

▼ 横短撇长

- 上横直连或意连长撇，横画较短
- 撇画伸展，左下撇出，分横画左短右长
- "工"部连写，注意横距均匀

一ナ左

横短撇长的字书写时应将撇写长，横写短，以免字形瑟缩不展。

举一反三：太　失　爽　龙　灰

漂亮行楷的快写技巧

第二十三课　点画呼应　撇捺对称

▼点画呼应

心

▶左点由轻到重
▶卧钩平缓，左上出钩
▶后两点连写，形成牵丝

丶心心
心

一个字中，若有两点以上的笔画，各点画应该各具形态，首尾意连，彼此呼应。

心　心　心　心　　　　心　心　心

心　心　心　心　　　　心　心　心

心　心　心　心　　　　心　心　心

☞ 举一反三　　必　　总　　羔　　衬　　料

▼撇捺对称

天

▶横画不宜太长
▶注意交点位置
▶撇捺舒展，撇高捺稍低

一二于天
天

撇捺开张，相互呼应，以求重心稳定平衡。

天　天　天　天　　　　天　天　天

天　天　天　天　　　　天　天　天

天　天　天　天　　　　天　天　天

☞ 举一反三　　文　　支　　合　　史　　金

第二十四课　中心收紧　左缩右展

扫码看书写示范

▼ 中心收紧

- 首点高扬，点横分离
- 左竖稍短，右竖长
- 中部紧凑，点小各异，"口"部扁小

` 一 亠 亠 产 产 商 商 商

中心，指的是一个字的核心。中心收紧而其他笔画向外开展，即以字心为核心，内聚外散。

举一反三：垂　重　竹　林　弱

▼ 左缩右展

- 左缩右展
- 首横短，次横长
- 左撇短，右竖长，不与横画相连

一 二 于 开

左右都有竖或左撇右竖时，字形整体左边要收缩，右边则舒展垂放。

举一反三：升　井　厅　目　因

第二十五课　地载托上　上展覆下

扫码看书写示范

▼ 地载托上

右齐　盐

- 上部提土旁右侧笔画基本齐平
- 下部竖画内收，间距相等
- 末横托上，中段略凸起

一 十 土 # # # # 盐 盐

地载是指上下结构的字中，下面有底托状的字，书写时要上窄下宽，使下部托起上部。

举一反三：要　委　集　奥　盖

▼ 上展覆下

爸

- 左点低右点高
- 撇捺舒展，夹角略大
- "巴"小靠上，竖短弯长，转折自然

丿 ⺈ 父 谷 谷 爸

上展覆下的字，上部开张飘扬，下部收缩上靠，以使字显得紧凑。

举一反三：会　全　条　奏　吞

第二十六课　横笔等距　竖笔等距

扫码看书写示范

▼ 横笔等距

巨
- 多横等距
- 竖折轻顿转折，折角方中带圆
- 末横最长托上

一 亍 巨

横距相等，但长度随字形而定，因字势各异，有上倾下斜、粗细的区别。

举一反三：唱　难　律　美　事

▼ 竖笔等距

曲
- 外部边框内收，左上不封口
- 横画间距相等
- 竖画间距相等，左竖短右竖长

丨 冂 甶 曲 曲

竖距相等，但长度随字形而定，有右倾左倾及粗细的区别，或悬针或垂露。

举一反三：州　顺　舞　带　册

第二十七课　正斜相辅　下部迎就

扫码看书写示范

▼ 正斜相辅

- 上部左右同形,写法不同,左小右大
- 下部取斜势,重心平稳
- "夕"两撇平行,末撇伸展

一十才木 材 林 梦 梦

左右结构或者上下结构的字,两个部分常常一正一斜,相辅相成。如上部端正,下部取斜势,反之亦然。

举一反三：思　声　罗　代　伊

▼ 下部迎就

- 撇捺舒展盖下,夹角稍大
- 竖撇短,右竖长
- 下部不可离字头太远,与上部脱节

丿 人 介 介

凡是上方有撇捺等开张笔画的字,下方多应上移迎就,这是为了使字显得紧凑不脱节。

举一反三：伞　卷　命　秦　蛋

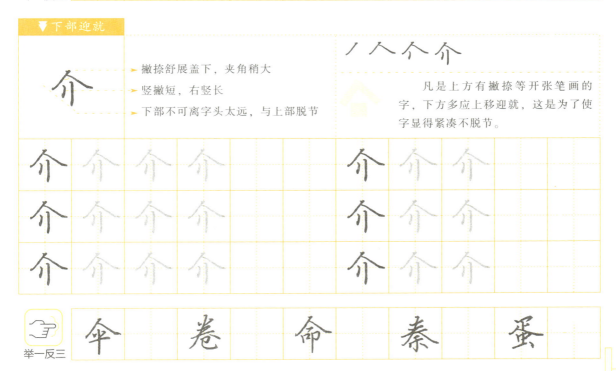

第二十八课　各部呼应　穿插避让

扫码看书写示范

▼ 各部呼应

智
- 左上部下横左伸
- "口"部内收，写小
- "日"部略窄，不封口

亠 亇 矢 知 知 智 智

凡由两个及以上部件组成的字，各部件之间应该顾盼呼应，避就相迎，组成一个有机的整体，紧凑而不脱节。

举一反三：贸　塑　聂　渺　狱

▼ 穿插避让

妙
- 撇长点短，横画左伸，右不出头
- 左右呼应，互有穿插
- 末撇舒展，穿插至左下方

乙 女 女 如 如 妙 妙

笔画交叉多的字，应注意上下或左右间隔、布白及交叉笔画的疏密、长短、宽窄，穿插处不要粘连。

举一反三：娇　班　破　舒　疏

第二十九课　正字不偏　斜字不倒

扫码看书写示范

▼ 正字不偏

口
- 两竖内收，横画上斜
- 整体扁方，横折的折角较小
- 末横短，左下不封口

字形端正的字，整个字的体态端正，重心自然平稳，这类型的字多数有竖画作为主笔。

举一反三：未　于　半　永　用

▼ 斜字不倒

戈
- 横画上扬，点在横外
- 斜钩舒展，平分横画
- 撇画与点笔断意连，左侧出头较长

一个字中斜向笔画为主笔时，字要斜而不倒，平中寓欹，增加字的变化。

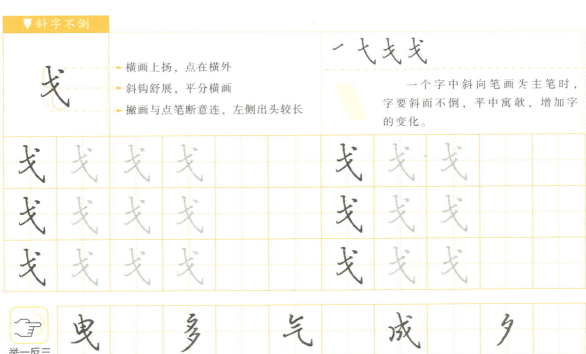

举一反三：曳　多　气　成　夕

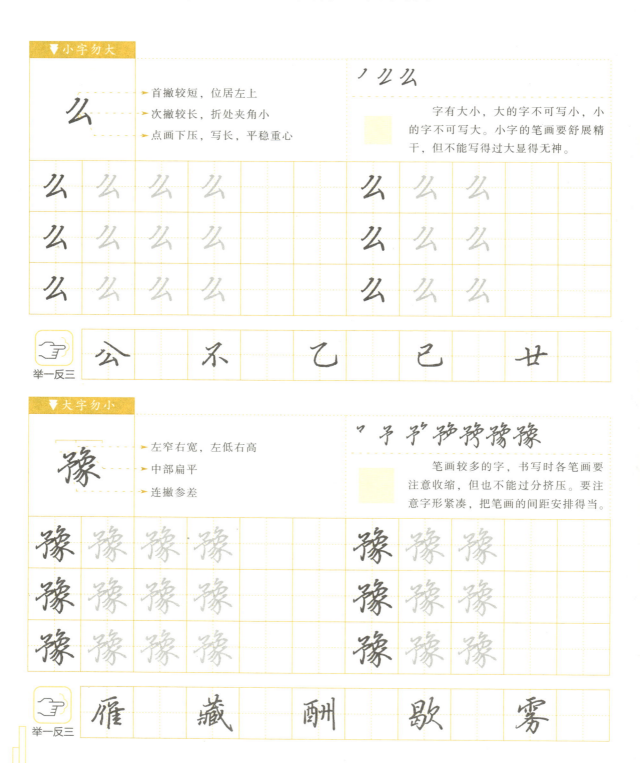